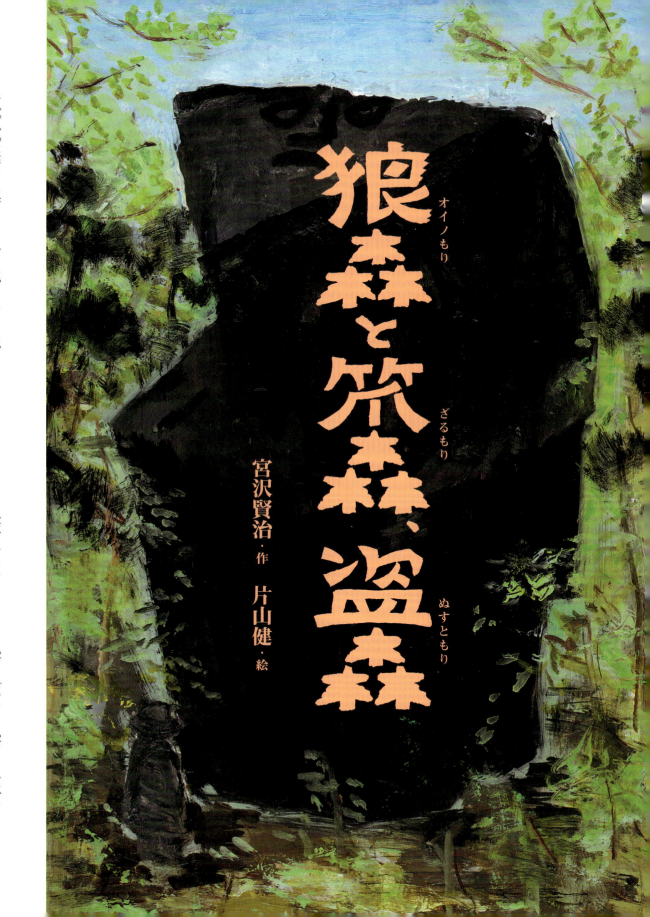

狼森と笊森、盗森

宮沢賢治・作
片山健・絵

小岩井農場の北に、黒い松の森が四つあります。いちばん南が狼森で、その次が笊森、次は黒坂森、北のはずれは盗森です。

この森がいつごろどうしてできたのか、どうしてこんな奇体な名前がついたのか、それをいちばんはじめから、すっかり知っているものは、おれ一人だと黒坂森のまんなかの巨きな巌が、ある日、威張ってこのおはなしをわたくしに聞かせました。

ずうっと昔、岩手山が、何べんも噴火しました。その灰でそこらはすっかり埋まりました。このまっ黒な巨きな巌も、やっぱり山からはね飛ばされて、今のところに落ちて来たのだそうです。

噴火がやっとしずまると、野原や丘には、穂のある草や穂のない草が、南の方からだんだん生えて、とうとうそこらいっぱいになり、それから柏や松も生え出し、しまいに、いまの四つの森ができました。けれども森にはまだ名前もなく、めいめい勝手に、おれはおれだと思っているだけでした。するとある年の秋、水のようにつめたいすきとおる風が、柏の枯れ葉をさらさら鳴らし、岩手山の銀の冠には、雲の影がくっきり黒くうつっている日でした。

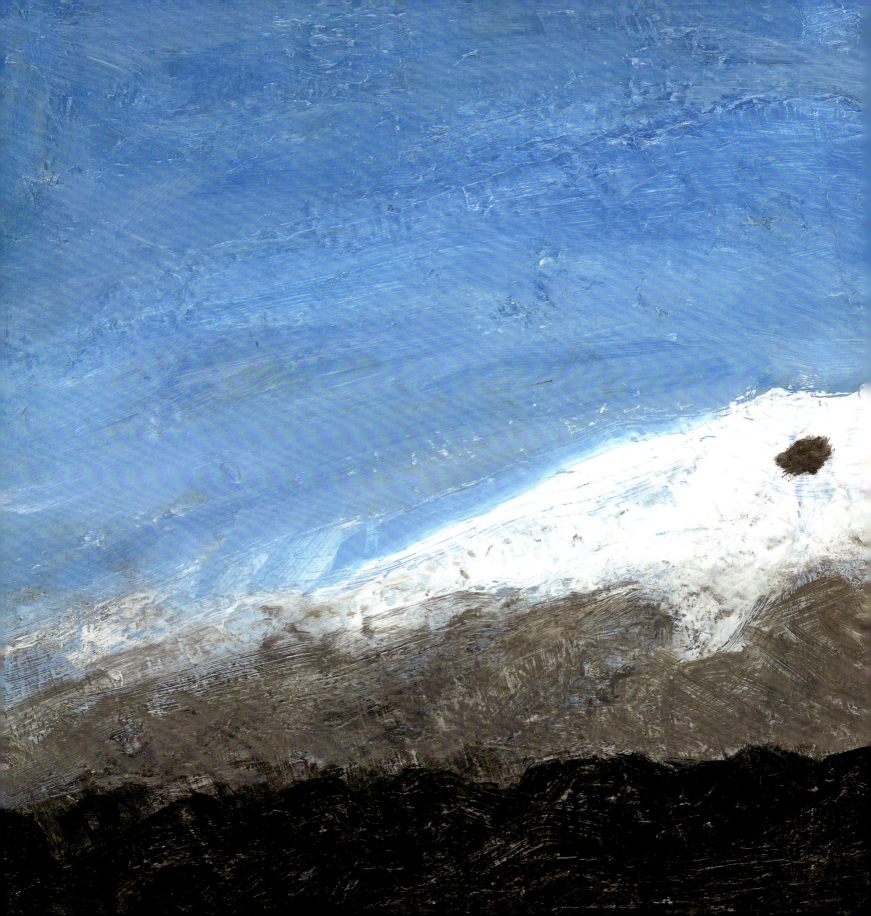

四人の、けらを着た百姓たちが、山刀や三本鍬や唐鍬や、すべて山と野原の武器を堅くからだにしばりつけて、東の稜ばった燧石の山を越えて、のっしのっしと、この森にかこまれた小さな野原にやって来ました。よくみるとみんな大きな刀もさしていたのです。

先頭の百姓が、そこらの幻燈のようなけしきを、みんなにあちこち指さして

「どうだ。いいとこだろう。畑はすぐ起こせるし、森は近いし、きれいな水もながれている。それに日あたりもいい。どうだ、俺はもう早くから、ここと決めて置いたんだ。」と云いますと、一人の百姓は、

「しかし地味はどうかな。」と言いながら、屈んで一本のすすきを引き抜いて、その根から土を掌にふるい落として、しばらく指でこねたり、ちょっと嘗めてみたりしてから云いました。

「うん。地味もひどくよくはないが、またひどく悪くもないな。」

「さあ、それではいよいよここときめるか。」

も一人が、なつかしそうにあたりを見まわしながら云いました。

「よし、そう決めよう。」いままでだまって立っていた、四人目の百姓が云いました。

四人はそこでよろこんで、せなかの荷物をどしんとおろして、それから来た方へ向いて、高く叫びました。

「おおい、おおい。ここだぞ。早く来お。早く来お。」

すると向こうのすすきの中から、荷物をたくさんしょって、顔をまっかにしておかみさんたちが三人出て来ました。見ると、五つ六つより下の子供が九人、わいわい云いながら走ってついて来るのでした。

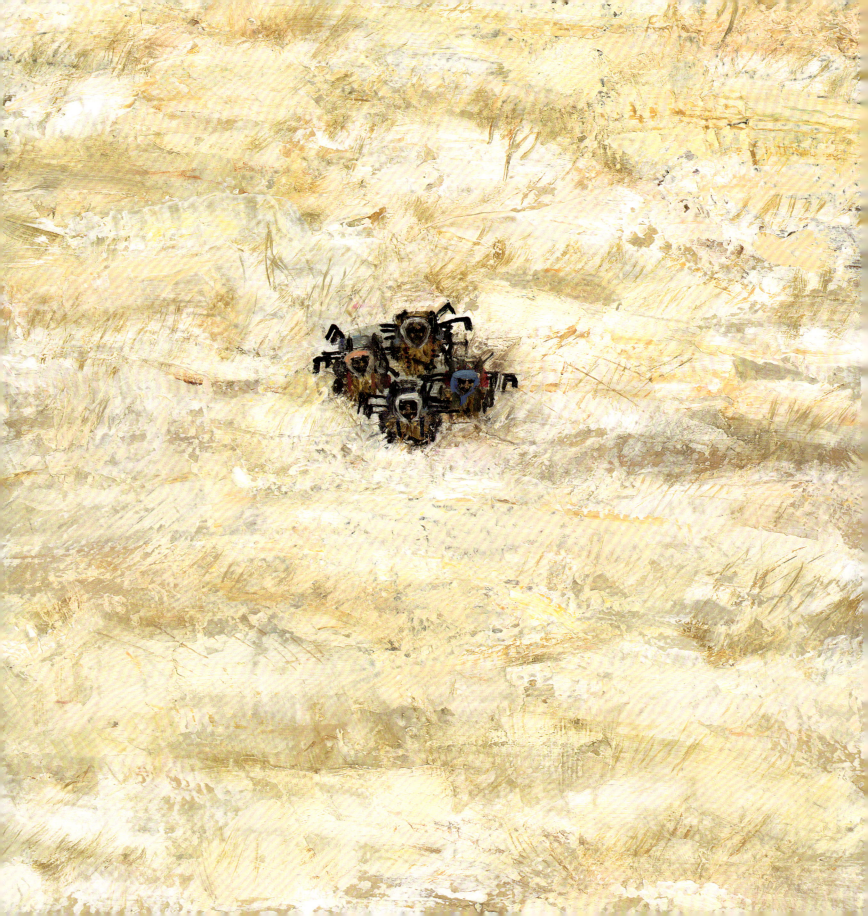

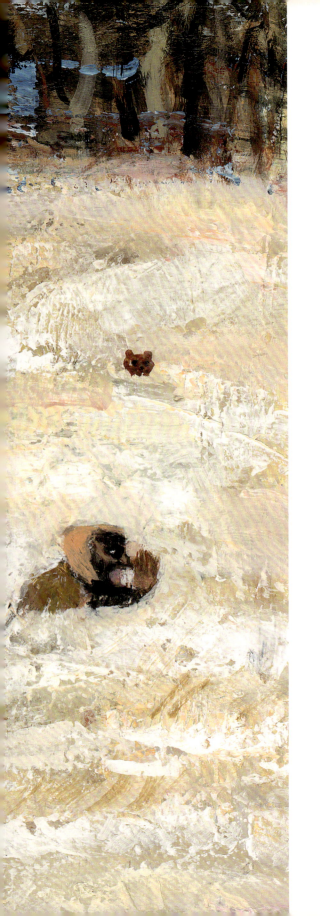

そこで四人の男たちは、てんでにすきな方へ向いて、声を揃えて叫びました。
「ここへ畑起こしてもいいかあ。」
「いいぞお。」森が一斉にこたえました。
みんなは又叫びました。
「ここに家建ててもいいかあ。」
「ようし。」森は一ぺんにこたえました。
みんなはまた声をそろえてたずねました。
「ここで火たいてもいいかあ。」
「いいぞお。」森は一ぺんにこたえました。
みんなはまた叫びました。
「すこし木貰ってもいいかあ。」
「ようし。」森は一斉にこたえました。
男たちはよろこんで手をたたき、さっきから顔色を変えて、しんとして居た女やこどもらは、にわかにはしゃぎだして、子供らはうれしまぎれに喧嘩をしたり、女たちはその子をぽかぽか撲ったりしました。

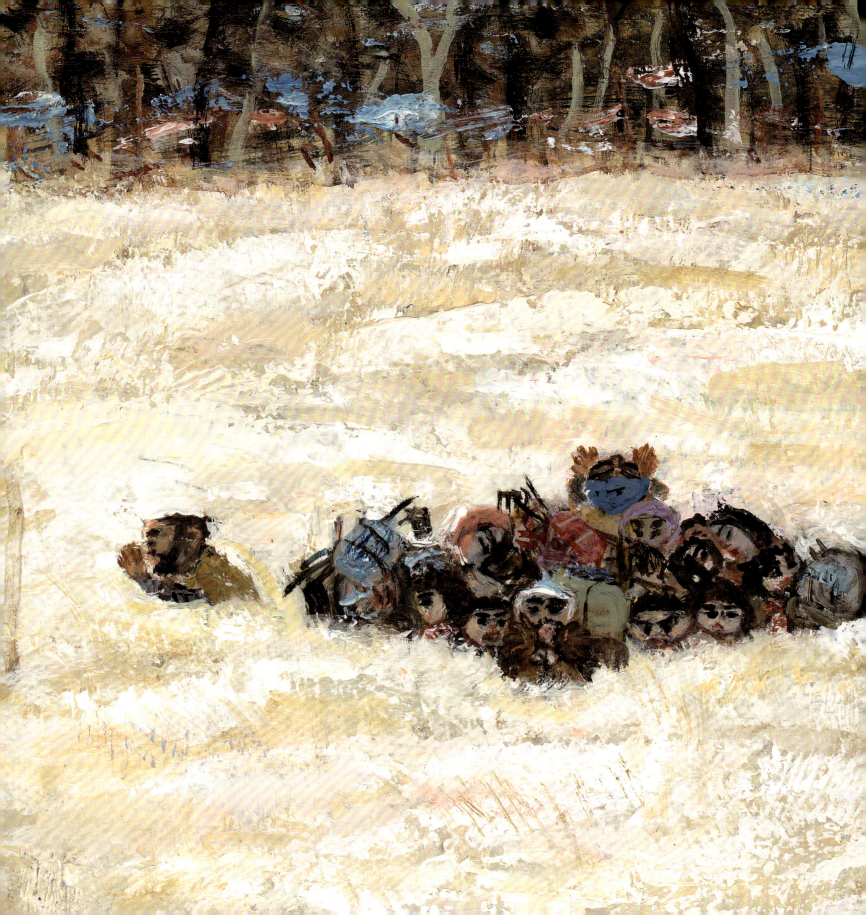

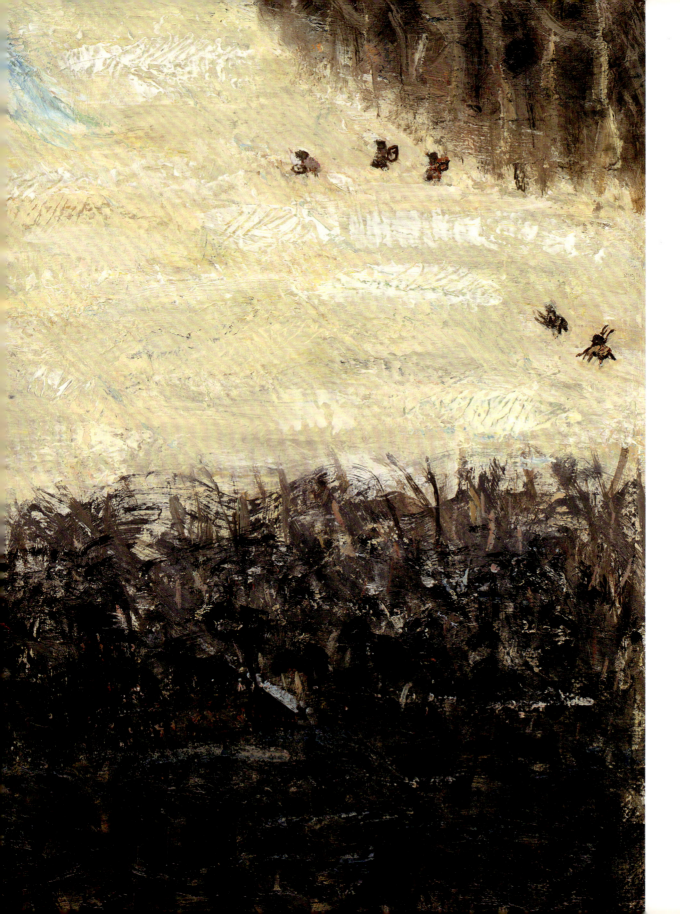

その日、晩方までには、もう萱をかぶせた小さな丸太の小屋が出来ていました。子供たちは、よろこんでそのまわりを飛んだりはねたりしました。次の日から、森はその人たちのきちがいのようになって、働いているのを見ました。男はみんな鍬をピカリピカリさせて、野原の草を起こしました。女たちは、まだ栗鼠や野鼠に持って行かれない栗の実を集めたり、松を伐って薪をつくったりしました。

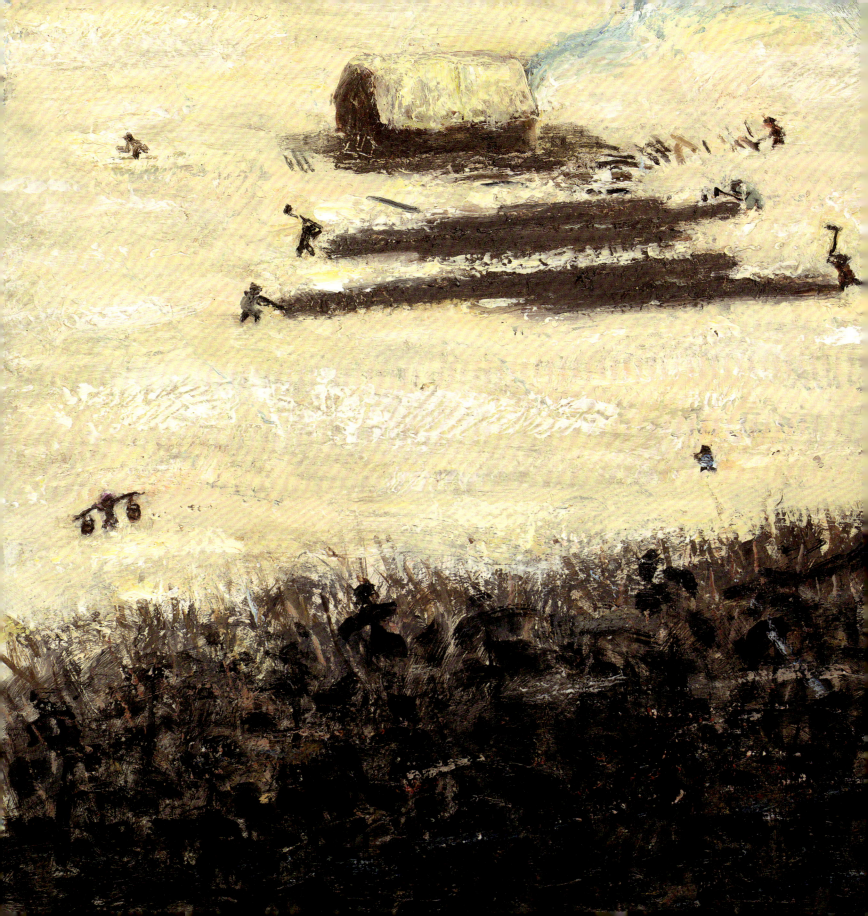

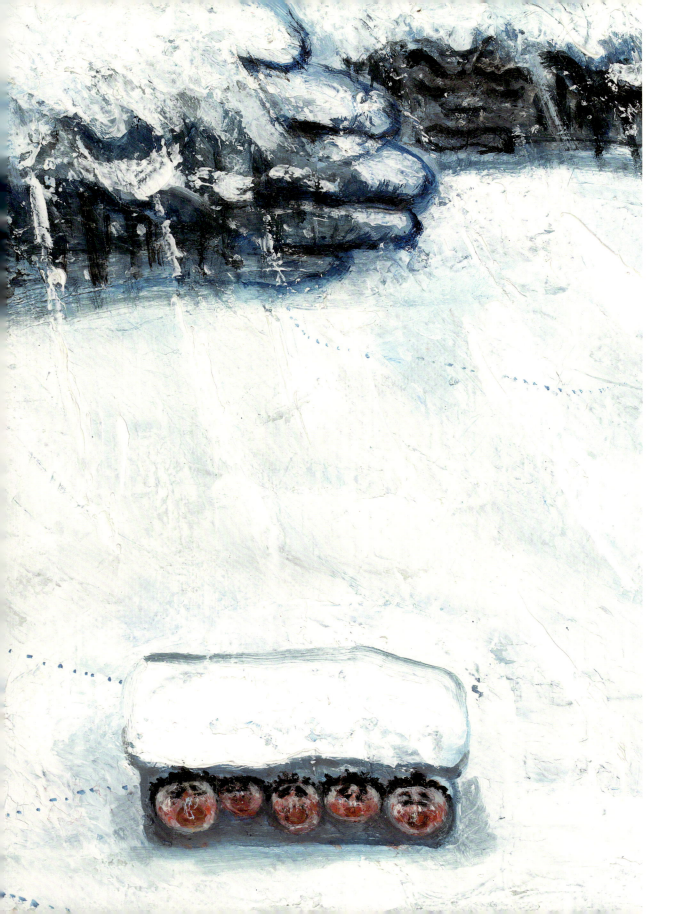

そしてまもなく、いちめんの雪が来たのです。その人たちのために、森は冬のあいだ、一生懸命、北からの風を防いでやりました。それでも、小さなこどもらは寒がって、赤くはれた小さな手を、自分の咽喉にあてながら、「冷たい、冷たい。」と云ってよく泣きました。

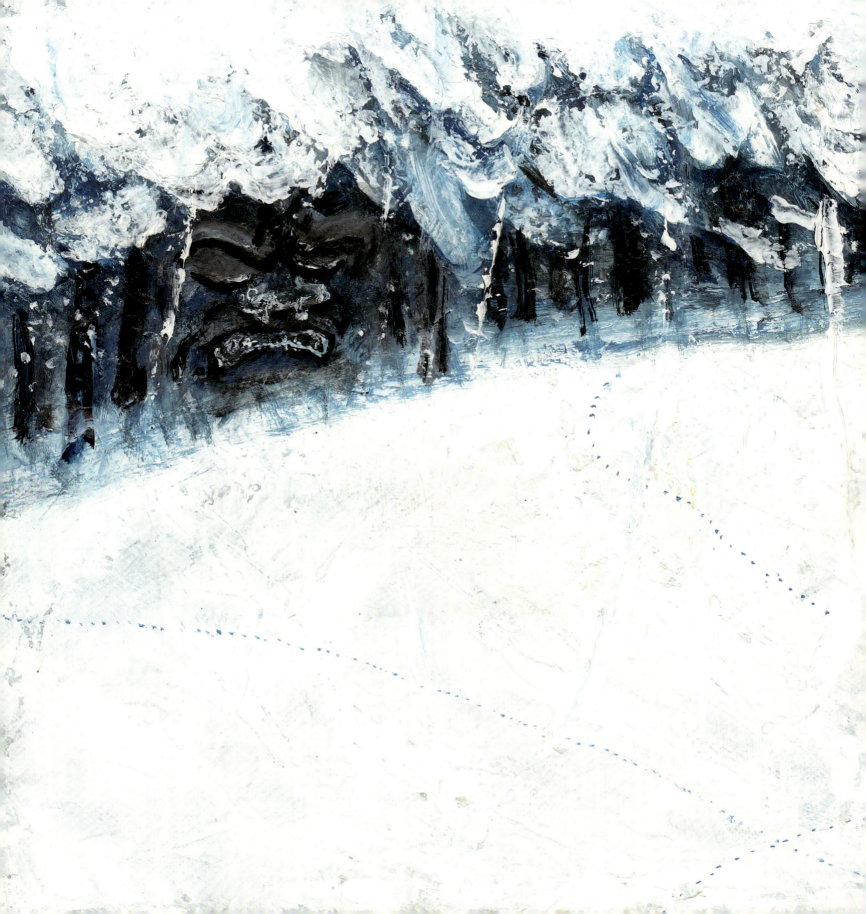

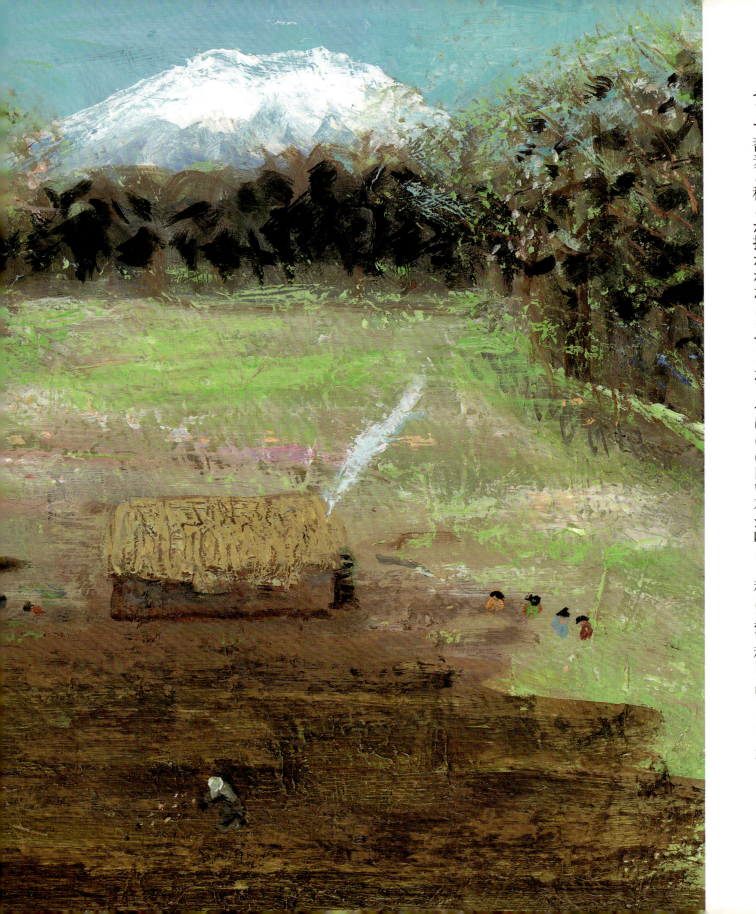

春になって、小屋が二つになりました。
そして蕎麦と稗とが播かれたようでした。そばには白い花が咲き、稗は黒い穂を出しました。

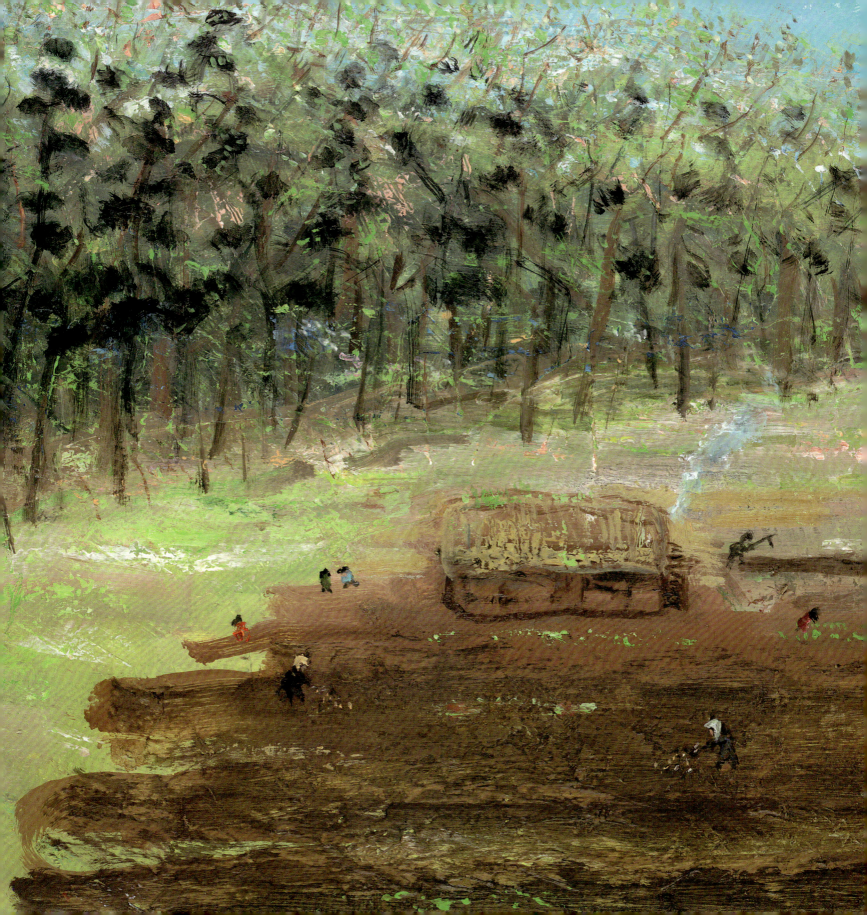

その年の秋、穀物がとにかくみのり、新しい畑がふえ、小屋が三つになったとき、みんなはあまり嬉しくて大人までがはね歩きました。ところが、土の堅く凍った朝でした。九人のこどもらのなかの、小さな四人がどうしたのか夜の間に見えなくなっていたのです。

みんなはまるで、気違いのようになって、その辺をあちこちさがしましたが、こどもらの影も見えませんでした。

そこでみんなは、てんでにすきな方へ向いて、一緒に叫びました。

「たれか童やど知らないか。」

「しらない。」

「そんだらさがしに行くぞお。」

「来お。」と森は一斉にこたえました。

そこでみんなは色々の農具をもって、まず一番ちかい狼森に行きました。森へ入りますと、すぐしめったつめたい風と朽葉の匂とが、すっとみんなを襲いました。

みんなはどんどん踏みこんで行きました。

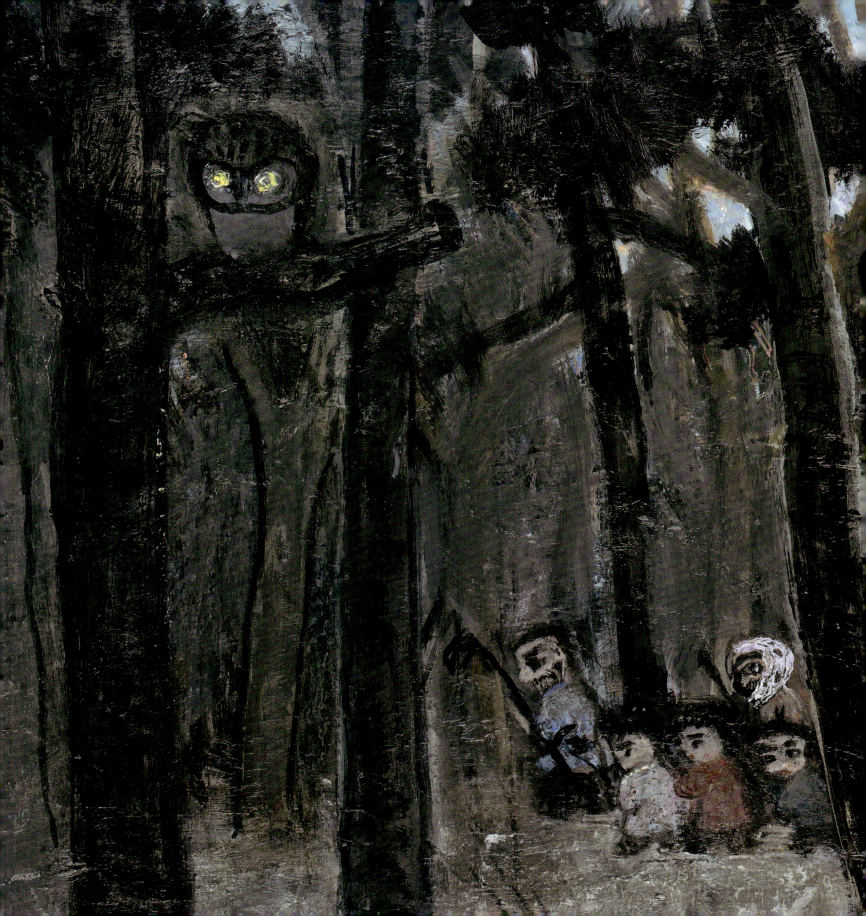

すると森の奥の方で何かパチパチ音がしました。
急いでそっちへ行って見ますと、すきとおったばら色の火がどんどん燃えていて、狼が九疋、くるくる、火のまわりを踊って歩いているのでした。
だんだん近くへ行って見ると居なくなった子供らは四人共、その火に向いて焼いた栗や初茸などをたべていました。
狼はみんな歌を歌って、夏のまわり燈籠のように、火のまわりを走っていました。
「狼森のまんなかで、
火はどろどろぱちぱち
火はどろどろぱちぱち、
栗はころころぱちぱち、
栗はころころぱちぱち。」

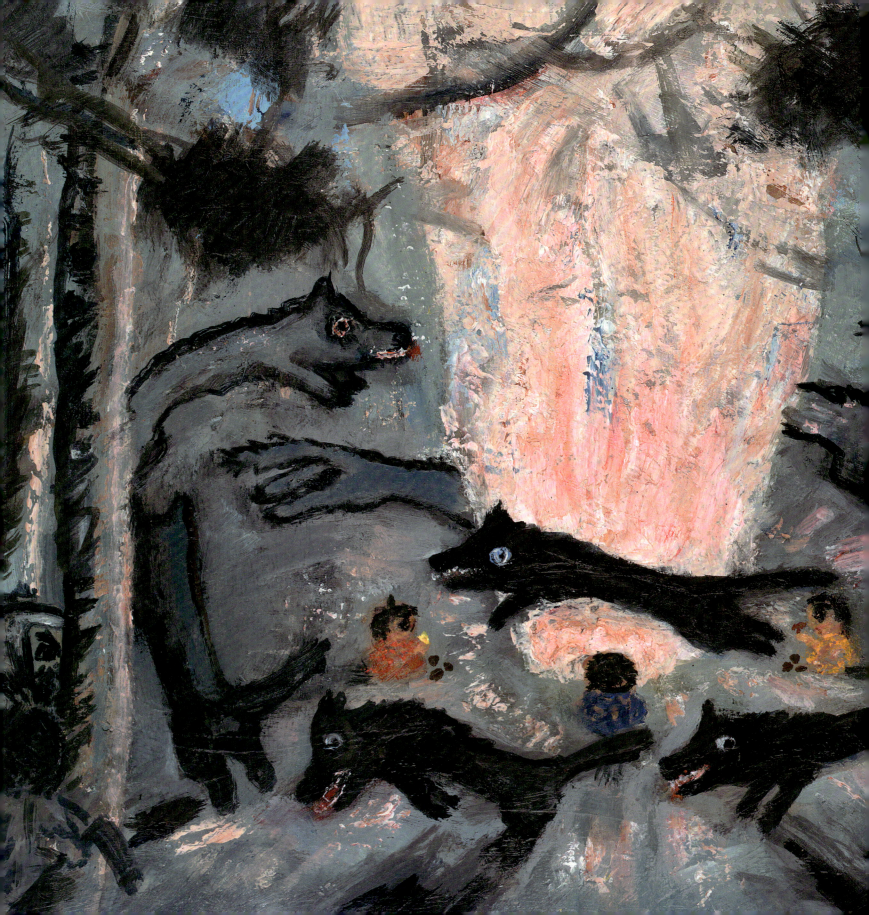

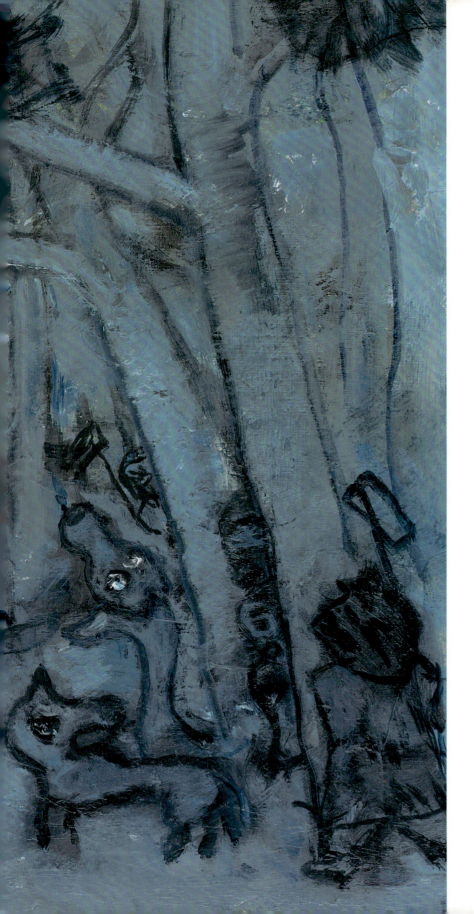

みんなはそこで、声をそろえて叫びました。
「狼(オイノ)どの狼(オイノ)どの、童(わら)しゃど返(け)して呉(け)ろ。」
狼はみんなびっくりして、一ぺんに歌をやめてくちをまげて、みんなの方(ほう)をふり向(む)きました。
すると火が急(きゅう)に消(き)えて、そこらはにわかに青(あお)くしいんとなってしまったので火(ひ)のそばのこどもらはわあと泣(な)き出(だ)しました。
狼(オイノ)は、どうしたらいいか困(こま)ったというようにしばらくきょろきょろしていましたが、とうとうみんないちどに森(もり)のもっと奥(おく)の方(ほう)へ逃(に)げて行(い)きました。
そこでみんなは、子供(こども)らの手(て)を引(ひ)いて、森を出(で)ようとしました。すると森(もり)の奥(おく)の方(ほう)で狼(オイノ)どもが、
「悪(わる)く思(おも)わないで呉(け)ろ。栗(くり)だのきのこだの、うんとご馳走(ちそう)したぞ。」と叫(さけ)ぶのがきこえました。みんなはうちに帰(かえ)ってから粟餅(あわもち)をこしらえてお礼(れい)に狼(オイノ)森(もり)へ置(お)いて来(き)ました。

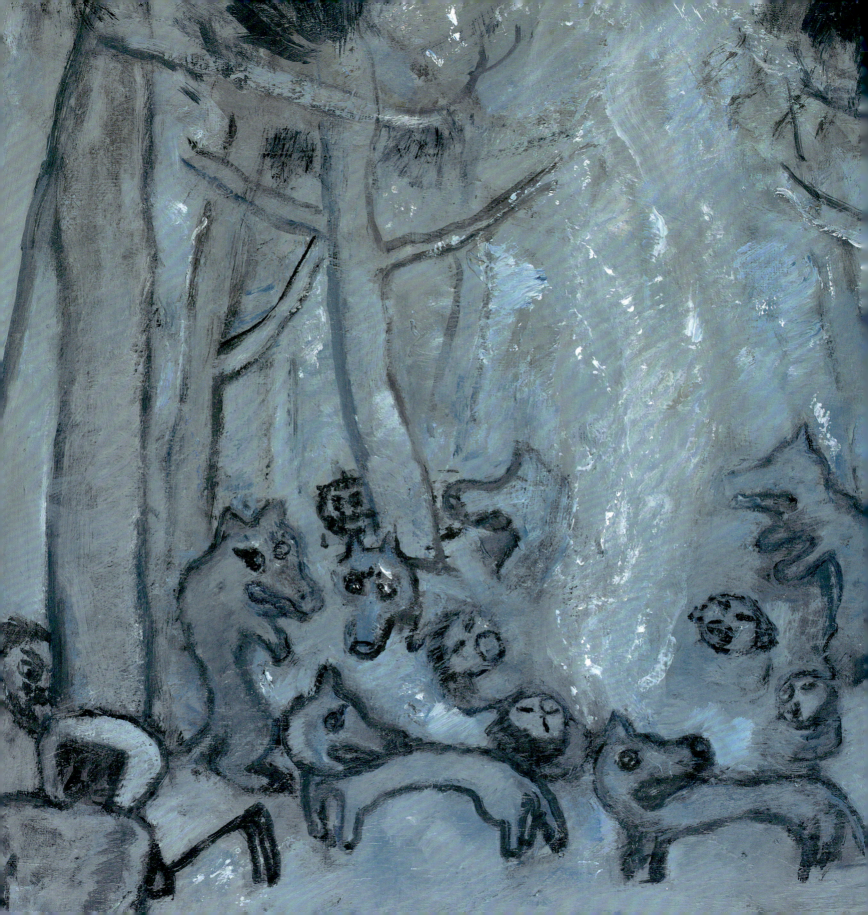

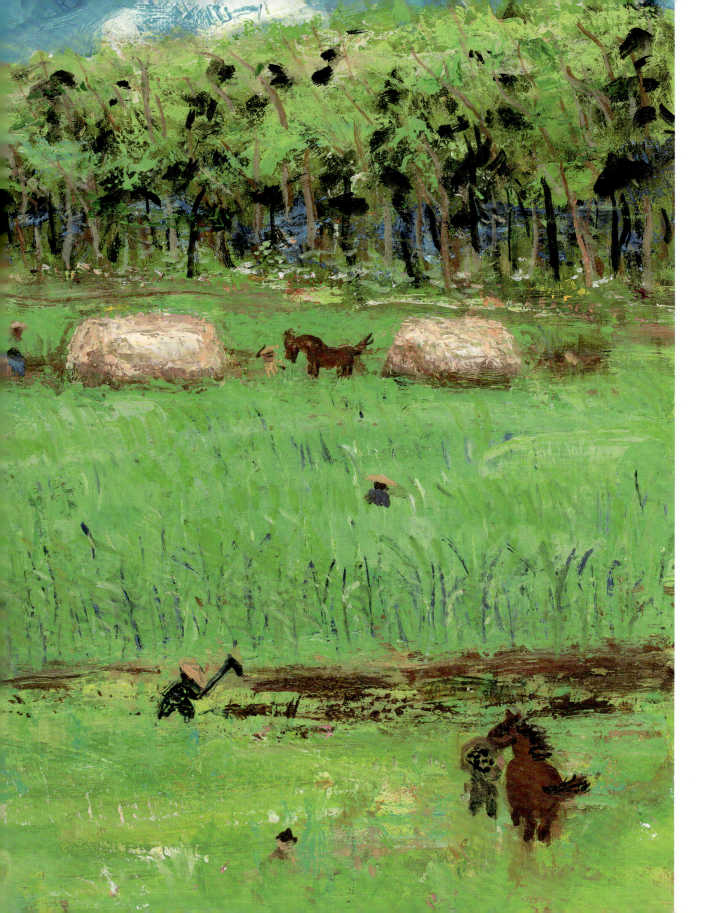

春になりました。そして子供が十一人になりました。馬が二疋来ました。畠には、草や腐った木の葉が、馬の肥と一緒に入りましたので、粟や稗はまっさおに延びました。そして実もよくとれたのです。秋の末のみんなのよろこびようといったらありませんでした。

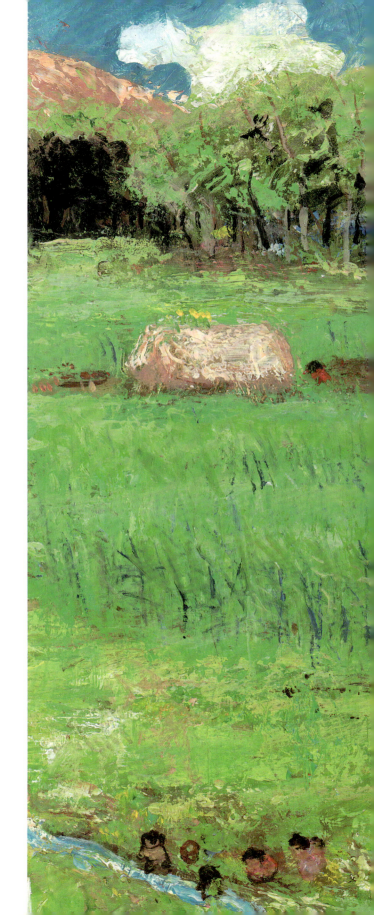

ところが、ある霜柱のたったつめたい朝でした。

みんなは、今年も野原を起こして、畑をひろげていましたので、その朝も仕事に出ようとして農具をさがしますと、どこの家にも山刀も三本鍬も唐鍬も一つもありませんでした。

みんなは一生懸命そこらをさがしましたが、どうしても見附かりませんでした。それで仕方なく、めいめいすきな方へ向いて、いっしょにたかく叫びました。

「おらの道具知らないかあ。」
「知らないぞお。」と森は一ぺんにこたえました。
「さがしに行くぞお。」とみんなは叫びました。
「来お。」と森は一斉に答えました。

みんなは、こんどはなんにももたないで、ぞろぞろ森の方へ行きました。はじめはまず一番近い狼森に行きました。

すると、すぐ狼が九疋出て来て、みんなまじめな顔をして、手をせわしくふって云いました。

「無い、無い、決して無い、無い。外をさがして無かったら、もう一ぺんおいで。」

みんなは、尤もだと思って、それから西の方の笊森に行きますと、一本の古い柏の木の下に、木の枝であんだ大きな笊が伏せてありました。笊森の笊はもっともだが、中には何があるかわからない。一つあけて見よう。」と云いながらそれをあけて見ますと、
「こいつはどうもあやしいぞ。中には無くなった農具が九つとも、ちゃんとはいっていました。
それどころではなく、まんなかには、黄金色の目をした、顔のまっかな山男が、あぐらをかいて座っていました。そしてみんなを見ると、大きな口をあけてバアと云いました。

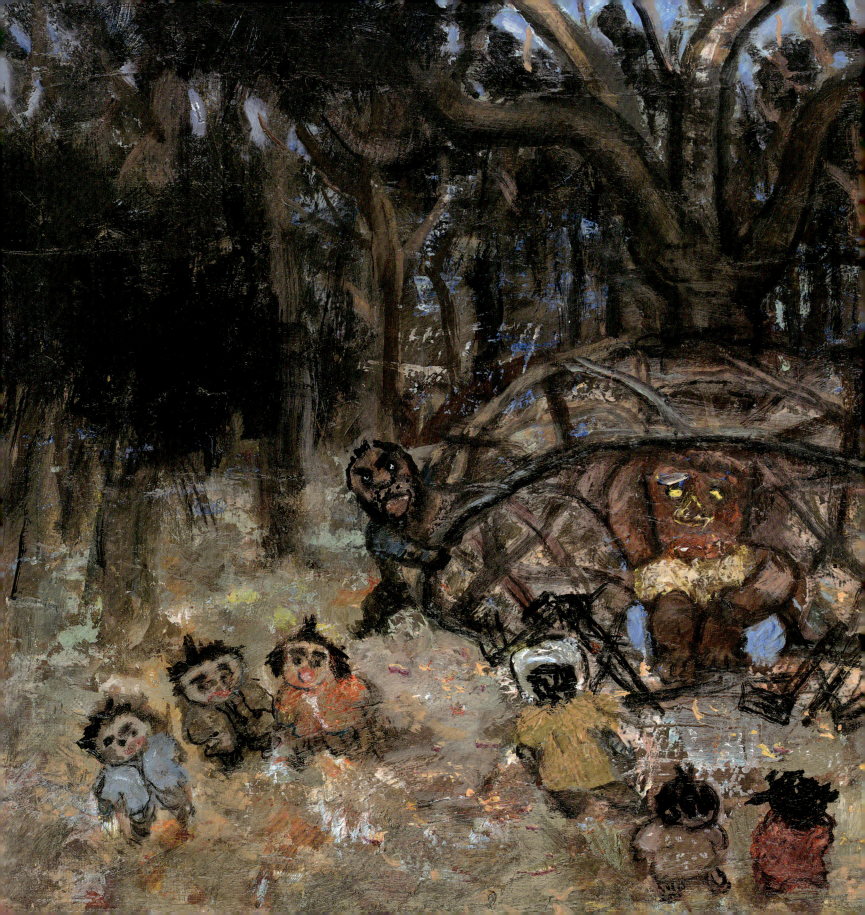

子供らは叫んで逃げ出そうとしましたが、大人はびくともしないで、声をそろえて云いました。
「山男、これからいたずら止めて呉ろよ。くれぐれ頼むぞ、これからいたずら止めて呉ろよ。」
山男は、大へん恐縮したように、頭をかいて立って居りました。みんなはてんでに、自分の農具を取って、森を出て行こうとしました。
すると森の中で、さっきの山男が、
「おらさも粟餅持って来て呉ろよ。」と叫んでくるりと向こうを向いて、手で頭をかくして、森のもっと奥の方へ走って行きました。
みんなはあっはと笑って、うちへ帰りました。そして又粟餅をこしらえて、狼森と笊森に持って行って置いて来ました。

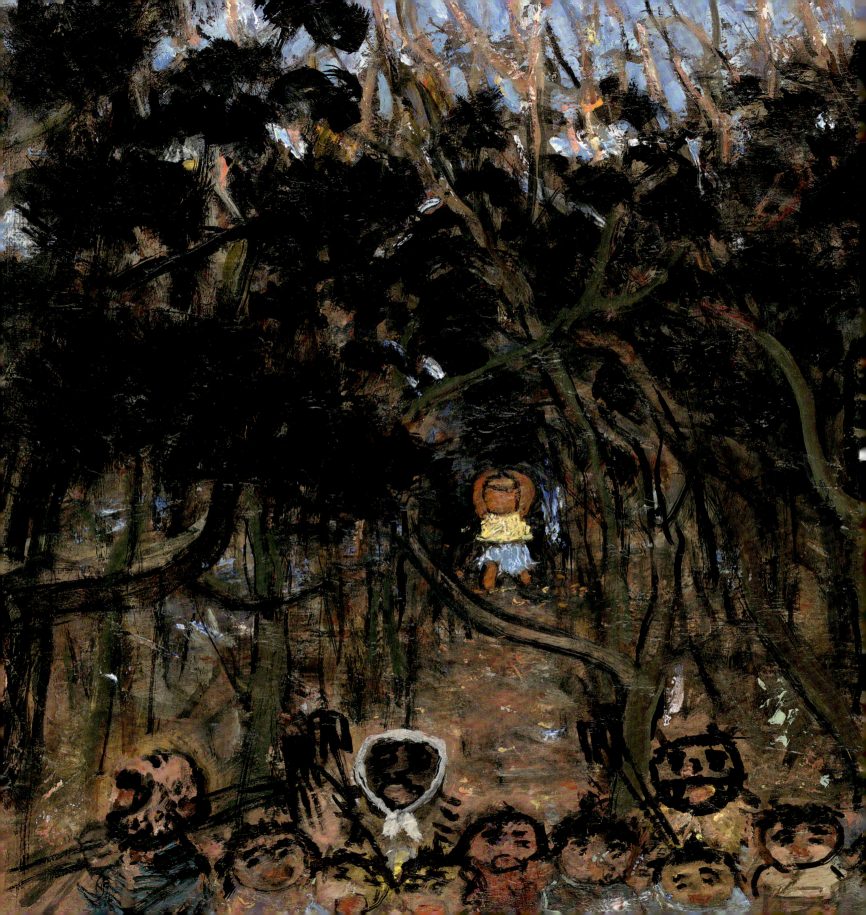

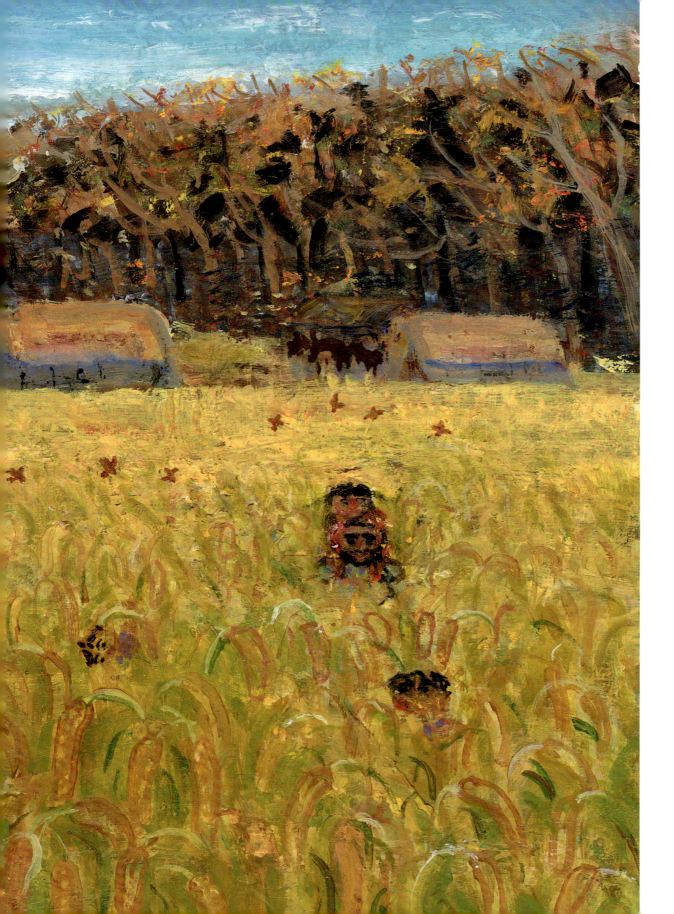

次の年の夏になりました。平らな処はもうみんな畑です。うちには木小屋がついたり、大きな納屋が出来たりしました。
それから馬も三疋になりました。その秋のとりいれのみんなの悦びは、とても大へんなものでした。
今年こそは、どんな大きな粟餅をこさえても、大丈夫だとおもったのです。

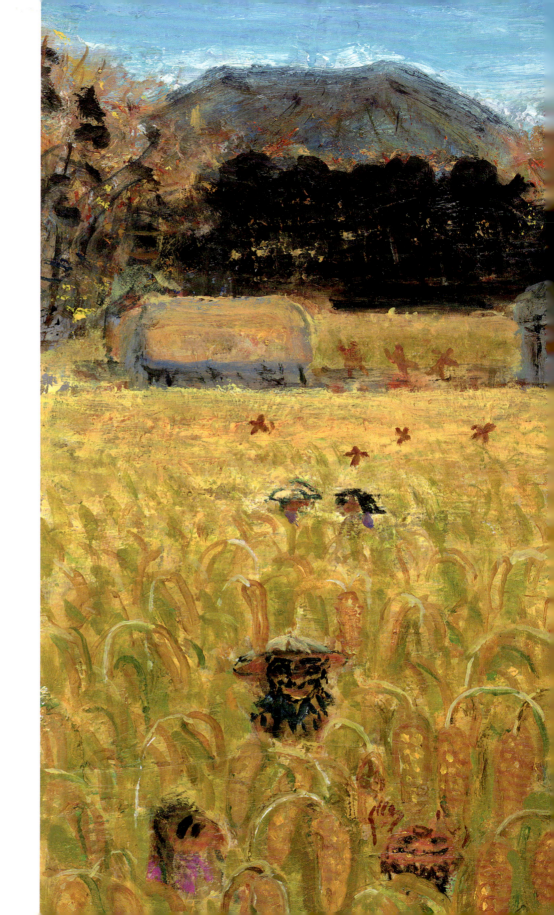

そこで、やっぱり不思議なことが起こりました。
ある霜の一面に置いた朝納屋のなかの粟が、みんな無くなっていました。みんなはまるで気が気でなく、一生けん命、その辺をかけまわりましたが、どこにも粟は、一粒もこぼれていませんでした。
みんなはがっかりして、てんでにすきな方へ向いて叫びました。
「おらの粟知らないかあ。」
「知らないぞお。」森は一ぺんにこたえました。
「さがしに行くぞ。」とみんなは叫びました。
「来お。」と森は一斉にこたえました。

みんなは、てんでにすきなえ物を持って、まず手近の狼森に行きました。
狼供は九疋共もう出て待っていました。そしてみんなを見て、フッと笑って云いました。
「今日も粟餅だ。ここには粟なんか無い、無い、決して無い。ほかをさがしてもなかったらまたここへおいで。」

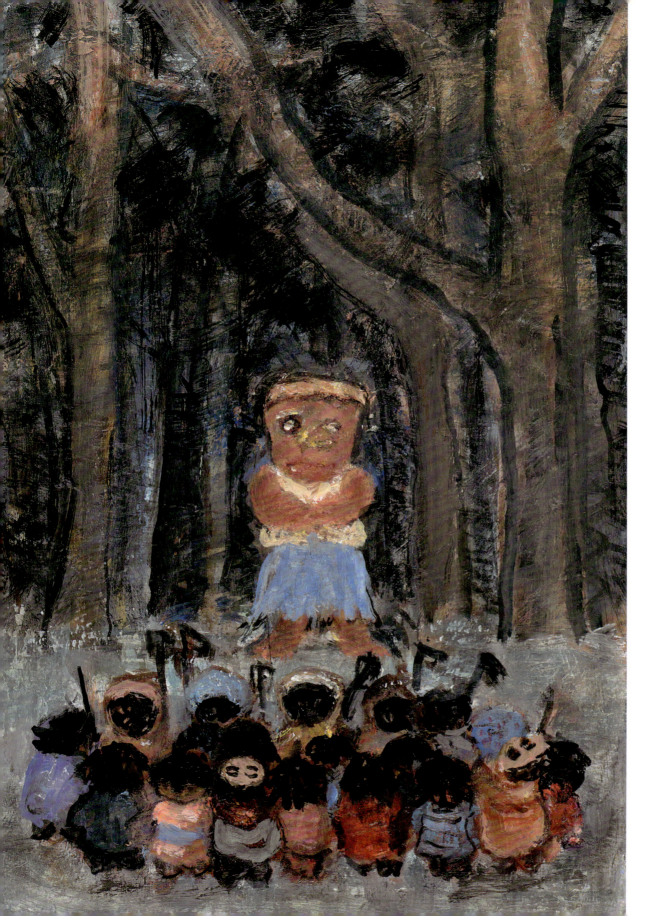

みんなはもっともっと思って、そこを引きあげて、今度は笊森へ行きました。
すると赤つらの山男は、もう森の入口に出ていて、にやにや笑って云いました。
「あわもちだ。あわもちだ。おらはなっても取らないよ。粟をさがすなら、もっと北に行って見たらよかべ。」

そこでみんなは、もっともだと思って、こんどは北の黒坂森、すなわちこのはなしを私に聞かせた森の、入口に来て云いました。
「粟を返して呉ろ。粟を返して呉ろ。」
黒坂森は形を出さないで、声だけでこたえました。
「おれはあけ方、まっ黒な大きな足が、空を北へとんで行くのを見た。もう少し北の方へ行って見ろ。」そして粟餅のことなどは、一言も云わなかったそうです。そして全くその通りだったろうと私も思います。なぜなら、この森が私へこの話をしたあとで、私は財布からありっきりの銅貨を七銭出して、お礼にやったのでしたが、この森は仲々受け取りませんでした、この位気性がさっぱりとしていますから。

さてみんなは黒坂森の云うことが尤もだと思って、もう少し北へ行きました。

それこそは、松のまっ黒な盗森でした。ですからみんなも、「名からしてぬすと臭い。」と云いながら、森へ入って行って、「さあ粟返せ。粟返せ。」とどなりました。

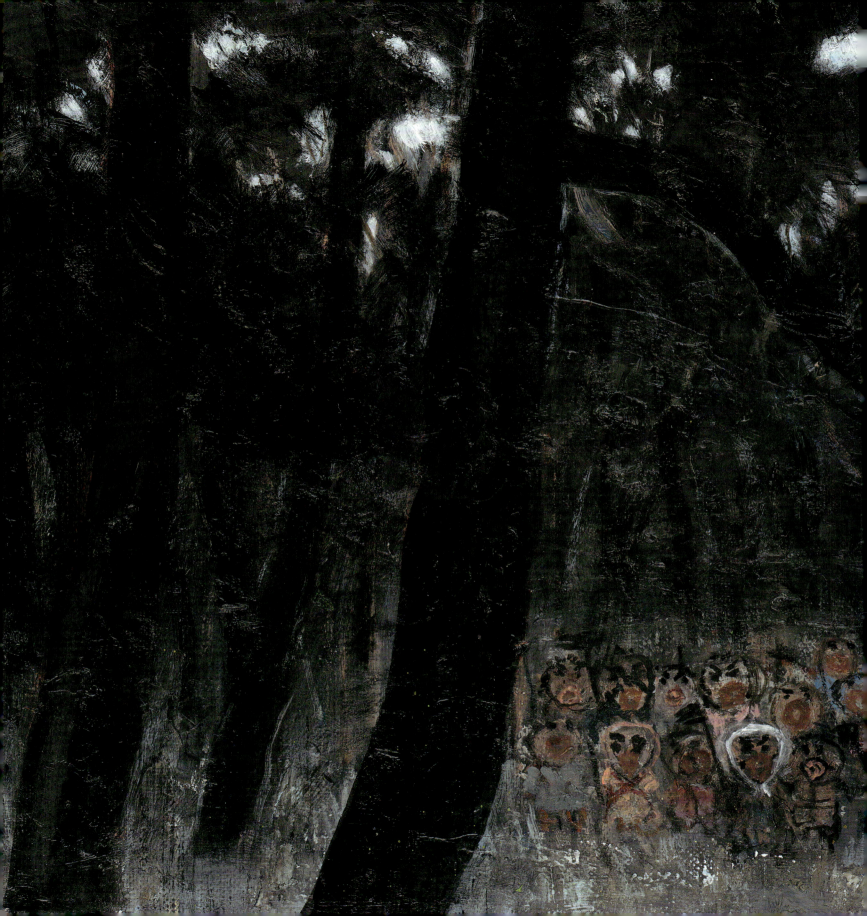

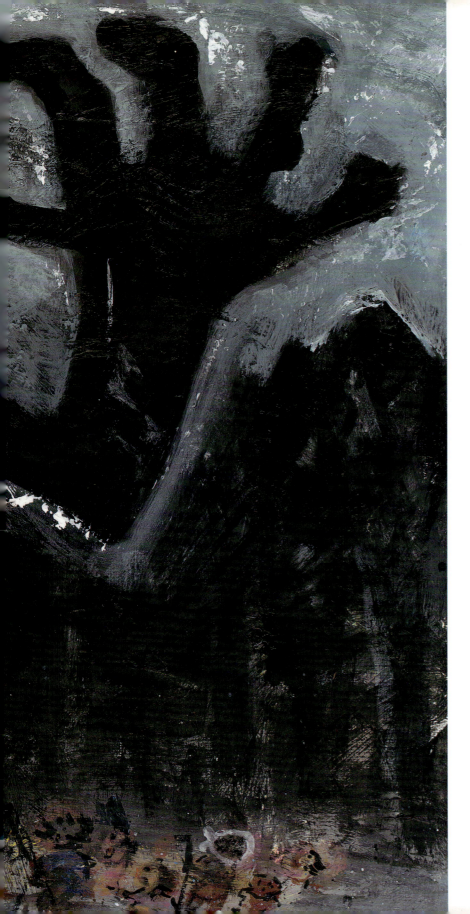

すると森の奥から、まっくろな手の長い大きな男が出て来て、まるでさけるような声で云いました。
「何だと。おれをぬすとだと。そう云うやつは、みんなたたき潰してやるぞ。ぜんたい何の証拠があるんだ。」
「証人がある。証人がある。」とみんなはこたえました。
「誰だ。畜生、そんなこと云うやつは誰だ。」と盗森は咆えました。
「黒坂森だ。」と、みんなも負けずに叫びました。
「あいつの云うことはてんであてにならん。ならん。ならんぞ。畜生。」
と盗森はどなりました。
みんなももっともだと思ったり、恐ろしくなったりしてお互に顔を見合わせて逃げ出そうとしました。

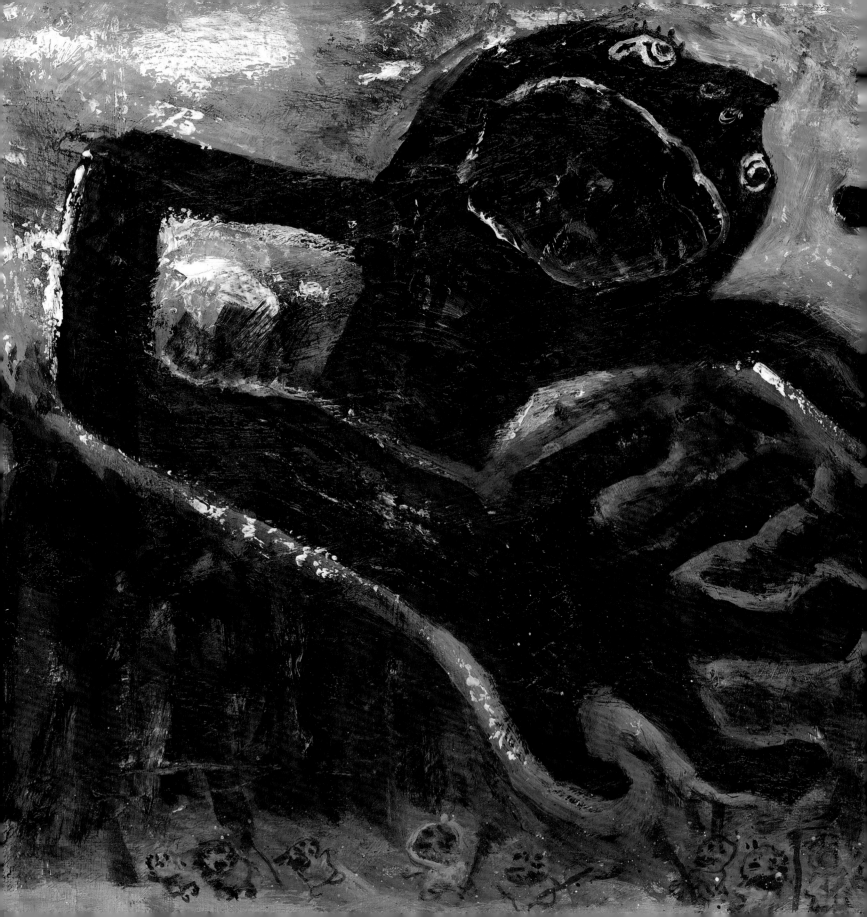

すると俄に頭の上で、
「いやいや、それはならん。」というはっきりした厳かな声がしました。
見るとそれは、銀の冠をかぶった岩手山でした。盗森の黒い男は、頭をかかえて地に倒れました。岩手山はしずかに云いました。
「ぬすとはたしかに盗森に相違ない。おれはあけがた、東の空のひかりと、西の月のあかりとで、たしかにそれを見届けた。しかしみんなももう帰ってよかろう。粟はきっと返させよう。だから悪く思わんで置け。一体盗森は、じぶんで粟餅をこさえて見たくてたまらなかったのだ。それで粟も盗んで来たのだ。はっはっは。」
そして岩手山は、またすましてそらを向きました。男はもうその辺に見えませんでした。

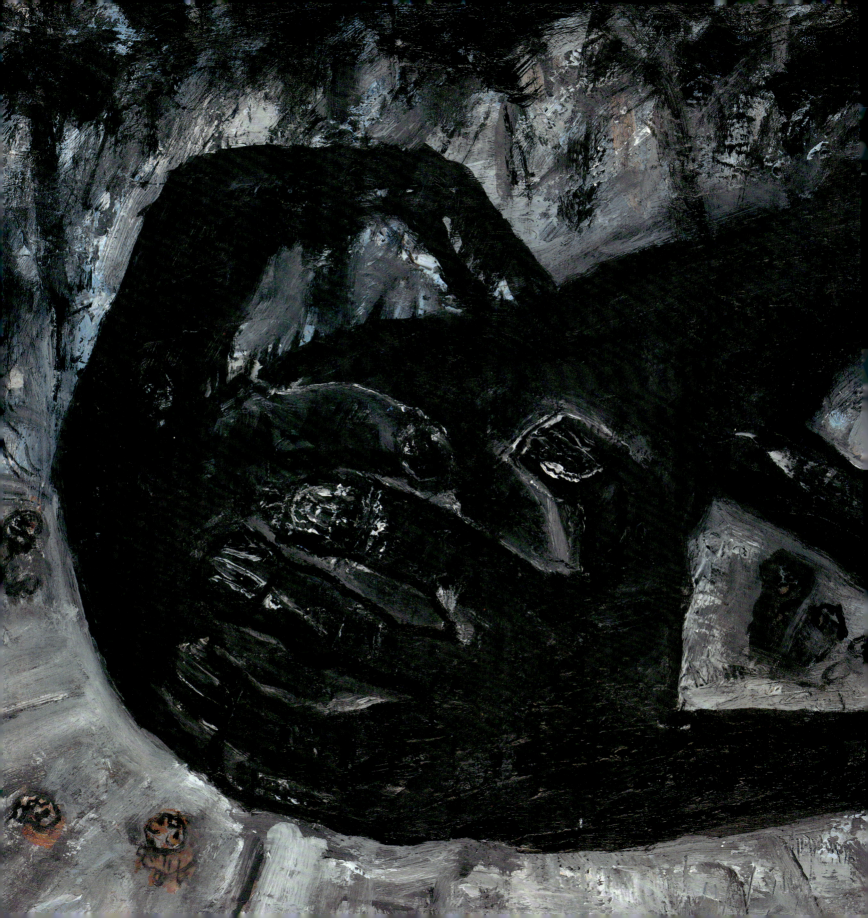

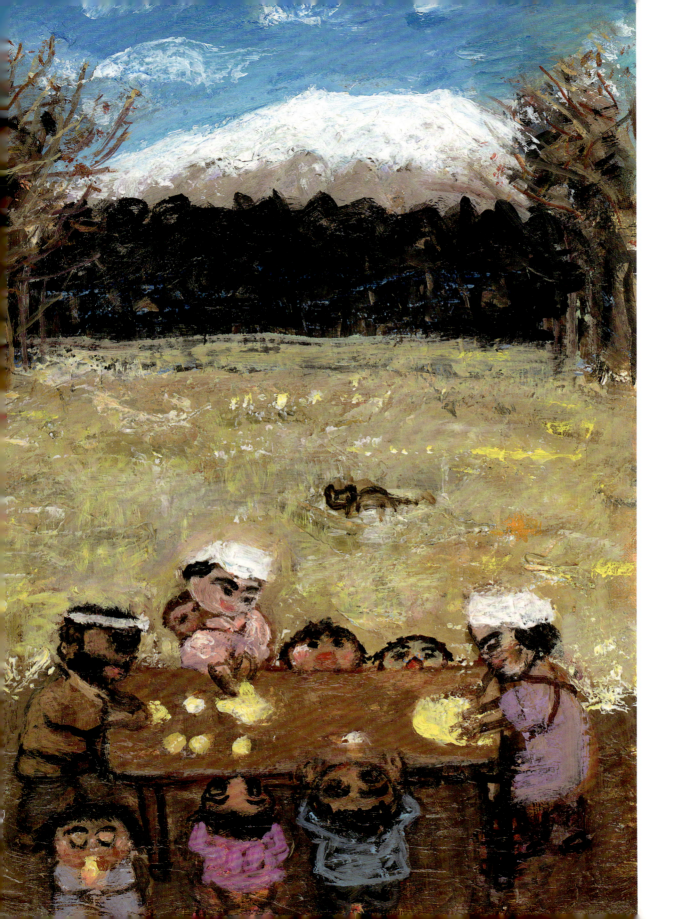

みんなはあっけにとられてがやがや家に帰って見ましたら、粟はちゃんと納屋に戻っていました。そこでみんなは、笑って粟もちをこしらえて、四つの森に持って行きました。中でもぬすと森には、いちばんたくさん持って行きました。その代わり少し砂がはいっていたそうですが、それはどうも仕方なかったことでしょう。

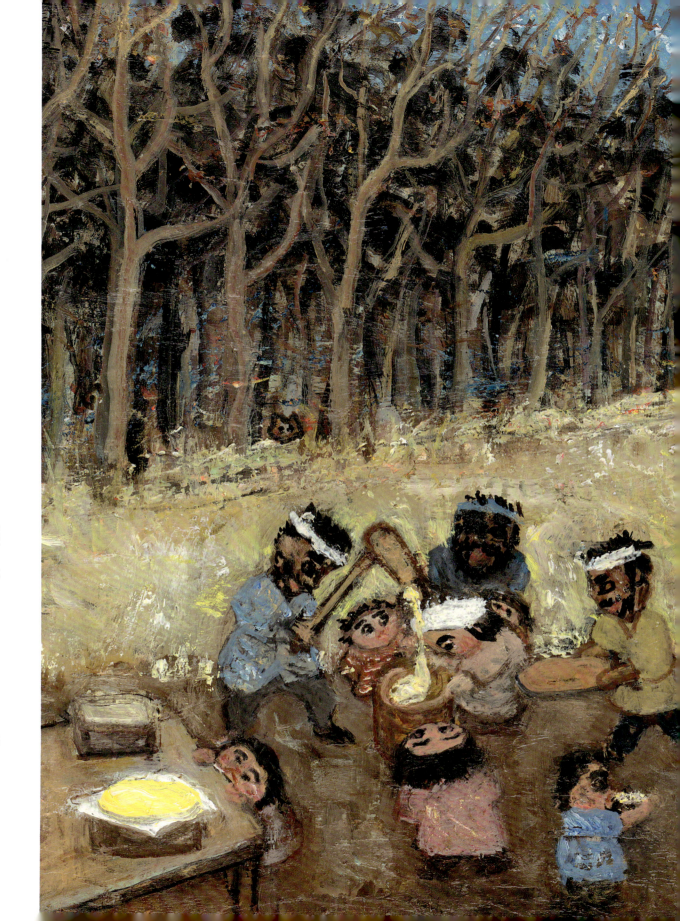

さてそれから森もすっかりみんなの友だちでした。そして毎年、冬のはじめにはきっと粟餅を貰いました。
しかしその粟餅も、時節がら、ずいぶん小さくなったが、これもどうも仕方がないと、黒坂森のまん中のまっくろな巨きな巌がおしまいに云っていました。

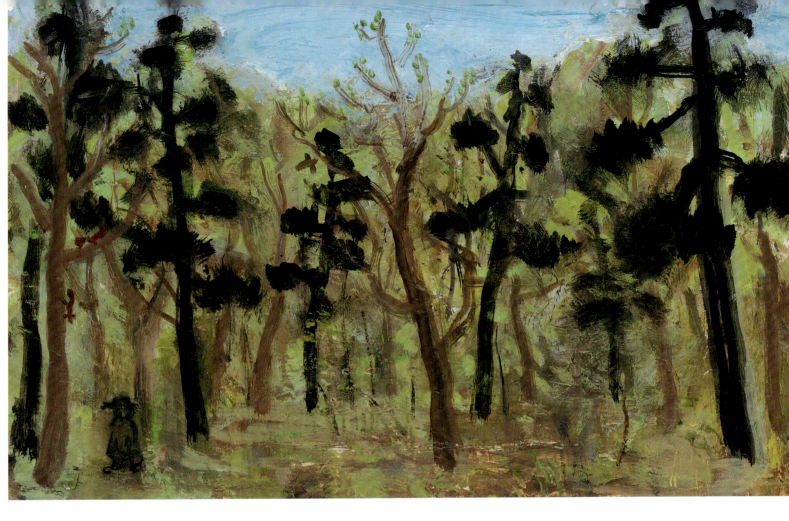

● 本文について

本書は『新校本 宮沢賢治全集』（筑摩書房）を底本としております。
なお原文の旧字・旧仮名、および送り仮名に関しては、原則として現代の表記を使用しています。文中の句読点、漢字・仮名の統一および不統一は、原則として原文に従いましたが、読みやすさを考慮して、読点を足した箇所があります。

※本文中に現在は慎むべき言葉が出てきますが、発表当時の社会通念に差別意識はなかったと判断されること、あわせて、作者自身に差別意識はなかったと判断されること、作者の人格権と著作物の権利を尊重する立場から原文のままにしたことをご理解願います。

言葉の説明

[奇体な]……おかしな、へんな、かわった、というような意味。
[けら]……背中をおおう蓑（みの）の一種。植物の茎（くき）や葉を使って作った。
[地味]……土の性質。土が肥えているかどうかということ。
[え物]……漢字で書くと得物。得意の武器のこと。
[なっても取らない]……けっして取らない、という意味。
ここでは鍬（くわ）や鎌などの道具。
[七銭]……一銭は一円の百分の一。この作品が書かれたころは、七銭でまんじゅうや大福が三個くらい買えたという。
[気性]……性格のこと。

狼森と笊森、盗森

作／宮沢賢治　絵／片山健
発行者／木村皓一　発行所／三起商行株式会社
〒102-0072 東京都千代田区飯田橋3-9-3 SKプラザ3階
電話 03-3511-2561
ルビ監修／天沢退二郎　編集／松田素子　永山綾
デザイン／タカハシデザイン室　印刷・製本／丸山印刷株式会社
発行日／初版第1刷2008年10月17日
40p 26cm×25cm ©2008 KEN KATAYAMA
Printed in Japan ISBN978-4-89588-118-0 C8793
落丁本・乱丁本はお取り替えいたします。